마노체 2014
글꼴보기집

mano 2014
type specimen

마노체
mano

마노체는 1993년에 첫 선을
보였습니다. 안상수체 이후 세벌식
모듈 글꼴에 대한 다양한 실험이
이루어졌고, 그 중 마노체는 선 모듈로
이루어진 글꼴입니다.

Mano was initially introduced
in 1993. Various experiments of
three-set modular typefaces
were attempted after
Ahnsangsoo font, and Mano
was one of them. It is a typeface
composed of stroke modules.

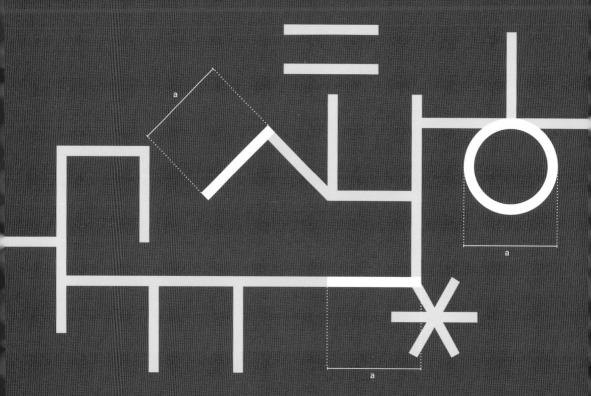

선 모듈
stroke module

마노체의 모듈은 일정한 길이와
굵기의 선입니다. 하나의 선 혹은 원이
반복되는 비례 규칙으로 한글의 모든
닿자와 홀자를 만듭니다.

Module of Mano is a stroke
with fixed length and weight.
Repeated strokes and
circles create all consonants
and vowels of Hangeul in
proportional regularity.

모듈은 본래 건축 분야에서 쓰는 말로, 건축물을 설계하거나 조립할 때 적용하는 기본 치수나 단위를
지칭한다. 어원은 고대 그리스의 건축에서 각부길이의 단위와 비례가 이상적으로 적용된 상황을 말하던
라틴어 모둘루스modulus이다.

출처: 타이포그래피 사전, 안그라픽스

The term Module was originally used in architecture field. It refers to the
standard measurement or unit used in planning or assembling buildings
components. The derivation comes from Grecian architecture term Modulus,
which means the applied state of absolute value in unit and proportion of
segment length.

source: typography dictionary, ahn graphics

마노체 2014
mano 2014

마노체 2014는 디자이너 안상수가
설계한 마노체(1993)를 판올림 한
것입니다.

Mano 2014 is an upgraded
version of Mano(1993),
which was designed by Ahn
Sang-soo.

2007년 1차 판올림이 진행되어 3종의
굵기 파생이 이루어졌고, 2014년 2차
판올림으로 5종의 굵기 파생과 함께
한글, 로마자, 숫자, 기호활자의 시각
보정이 이루어져 다벌식 탈네모틀
글꼴로 재구성했습니다.

First upgrade was preceded
in 2007; three weights were
derived. Second upgrade was
preceded in 2014; five weights
were derived. Hangeul, Roman
Alphabets, numerals and
symbols were visually adjusted.
The font was recomposed into
a multi-set de-squared type.

기획/디자인
안상수

plan/design
ahn sang-soo

리디자인
윤민구, 노민지

re-design
yoon min-goo, noh min-ji

제작
ag 타이포그라피연구소

production
ag Typography Lab

글꼴포맷
OTF

font format
OTF

글자수
한글 11,172자
로마자 92자
기호활자 989자

no. of letters
hangeul 11,172 letters
roman alphabet 92 letters
symbol 989 letters

마노체 1993
mano 1993

좌푝픵엳귄 벡턱

마노체 2007
mano 2007

가는
light

좌푝픵엳귄 벡턱

조금굵은
semi bold

좌푝픵엳귄 벡턱

굵은
bold

좌푝픵엳귄 벡턱

마노체 2014
mano 2014

아주가는
extra light

좌푝픵엳귄 벡턱

가는
light

좌푝픵엳귄 벡턱

중간
medium

좌푝픵엳귄 벡턱

굵은
bold

좌푝픵엳귄 벡턱

아주굵은
extra bold

좌푝픵엳귄 벡턱

한글
hangeul

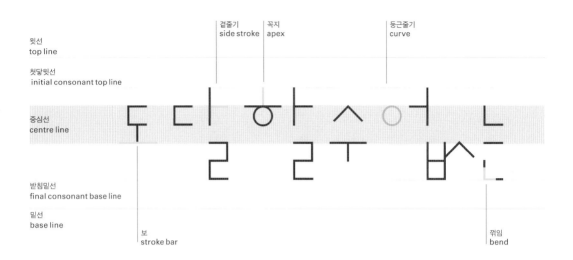

겹줄기
side stroke

꼭지
apex

둥근줄기
curve

윗선
top line

첫닿윗선
initial consonant top line

중심선
centre line

받침밑선
final consonant base line

밑선
base line

보
stroke bar

꺾임
bend

마노체 2014
아주가는
글자크기 58pt
글줄사이 66pt

mano 2014
extra light
size 58pt
leading 66pt

직선, 평면, 공간의 점

수 또는 수의 팀을 대응시켜서

점의 위치를 나타내는 구조

그 점에 대응하는 수

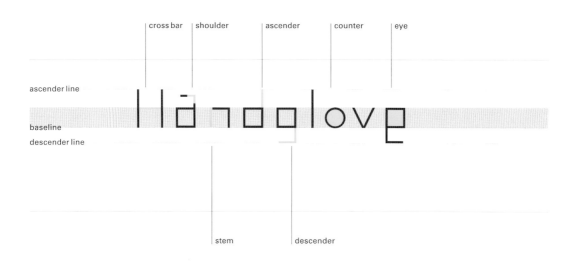

cross bar | shoulder | ascender | counter | eye

ascender line

baseline

descender line

stem | descender

마노체 2014
아주가는
글자크기 56pt
글줄사이 46pt

mano 2014
extra light
size 56pt
leading 46pt

My Heart leaps up when I
behold. A rainbow in the sky:
So was it when my life began;
So be it now I am a man
So be it when I shall grow old,
Or let me die!

A B C D E

F G H I J

K L M N O

P Q R S T

U V W X Y

Z a b c d

e f g h i

j k l m n

단가표, 앳
accounting invoice
commercial, at

반점
comma

백분율
percent

그리고
ampersand

물음표
question mark

쌍점
colon

ascender line

baseline

descender line

@ # , . % & ! ? * :

번호표, 올림표
number, sharp

온점
period

느낌표
exclamation
mark

별표
asterisk

마노체 2014
아주가는
글자크기 58pt
글줄사이 66pt

mano 2014
extra light
size 58pt
leading 66pt

직선의 좌표* 또는 자리표!

"여러 형태의 좌---표"

좌표◎축의 기본으로 ① ② ③ ④ ⑤

₩35,700 / $0.99 / ¥550

글자가족
font family

1993년 첫 선을 보인 마노체는
2007년 2가지 굵기를 더해 가는,
조금굵은, 굵은 총 3가지의 글자가족을
만들었습니다. 2014년에는 여기에
아주가는, 중간을 더해 총 5가지
굵기의 글자가족을 완성했습니다.

Mano was initially introduced
in 1993. Two weights were
added in 2007, composing font
family of three weights; light,
semi-bold, bold. Extra light and
medium were added in 2014,
composing font family of five
weights.

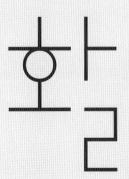

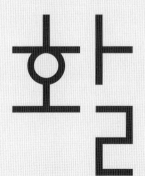

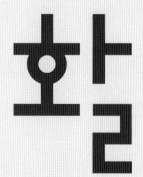

축선을 포함하는 면과

직교한 방향으로 변화가 없는 것

즉, 그 방향으로는 축선 하부의

구조 및 물성이 무한히 멀리까지

동일하다는 과정

출처: 광물자원용어사전

글자크기 52pt
글줄사이 62pt

size 52pt
leading 62pt

아주가는
extra light

첫닿자 consonant	ㄱ ㄴ ㄷ ㄹ ㅁ ㅂ ㅅ ㅇ ㅈ ㅊ ㅋ ㅌ ㅍ ㅎ ㄲ ㄸ ㅃ ㅆ ㅉ
홀자 vowel	ㅏ ㅑ ㅓ ㅕ ㅣ ㅐ ㅒ ㅗ ㅛ ㅣ ㅐ ㅖ ㅗ ㅛ ㅜ ㅠ ㅡ
받침자 final consonant	ㄱ ㄴ ㄷ ㄹ ㅁ ㅂ ㅅ ㅇ ㅈ ㅊ ㅋ ㅌ ㅍ ㅎ ㄲ ㅆ ㄳ ㄵ ㄶ ㄺ ㄻ ㄼ ㄽ ㄾ ㄿ ㅀ ㅄ ㅆ
로마자 대문자 roman alphabets uppercase	A B C D E F G H I J K L M N O P Q R S T U V W X Y Z
로마자 소문자 roman alphabets lowercase	a b c d e f g h i j k l m n o p q r s t u v w x y z
숫자 numerals	0 1 2 3 4 5 6 7 8 9
기본기호 basic symbols	! @ # $ % ^ & * () – + = ~ ? / . , : ;
기타기호 others	★ ◎ ◇ ■ ♤ ♥ ♧ ◉ ▤ ◐ ▶ ☎ ☞ ♪

기하학적으로 직선이나 곡선

점의 위치는 그 위에 점을 지정

방향을 주고 단위의 길이를 지정

점의 좌표인 하나의 실수

직선과 곡선은 1차원 공간

출처: 두산백과

글자크기 52pt
글줄사이 62pt

size 52pt
leading 62pt

첫닿자 consonant	ㄱ ㄴ ㄷ ㄹ ㅁ ㅂ ㅅ ㅇ ㅈ ㅊ ㅋ ㅌ ㅍ ㅎ ㄲ ㄸ ㅃ ㅆ ㅉ
홀자 vowel	ㅏ ㅑ ㅓ ㅕ ㅣ ㅐ ㅖ ㅗ ㅘ ㅓ ㅣ ㅒ ㅖ ㅗ ㅛ ㅜ ㅠ ㅡ
받침자 final consonant	ㄱ ㄴ ㄷ ㄹ ㅁ ㅂ ㅅ ㅇ ㅈ ㅊ ㅋ ㅌ ㅍ ㅎ ㄲ ㅅ ㄳ ㄵ ㄶ ㄺ ㄻ ㄼ ㄽ ㄾ ㄿ ㅀ ㅄ ㅆ
로마자 대문자 roman alphabets uppercase	A B C D E F G H I J K L M N O P Q R S T U V W X Y Z
로마자 소문자 roman alphabets lowercase	a b c d e f g h i j k l m n o p q r s t u v w x y z
숫자 numerals	0 1 2 3 4 5 6 7 8 9
기본기호 basic symbols	! @ # $ % ^ & * () - + = ~ ? / . , : ;
기타기호 others	★ ◎ ◇ ■ ♤ ♥ ♧ ◉ 目 ◑ ▶ ☎ ☞ ♪

깊이, 넓이, 높이를 대표하는

X Y Z 값을 포함하는

기하학적 입체나 공간을 기술

3차원 형태로서 입체감을 의미

입체 효과를 나타내는 일련의 것

출처: 만화애니메이션사전

글자크기 52pt
글줄사이 62pt

size 52pt
leading 62pt

첫닿자 consonant	ㄱ ㄴ ㄷ ㄹ ㅁ ㅂ ㅅ ㅇ ㅈ ㅊ ㅋ ㅌ ㅍ ㅎ ㄲ ㄸ ㅃ ㅆ ㅉ
홀자 vowel	ㅏ ㅑ ㅓ ㅕ ㅣ ㅐ ㅔ ㅗ ㅜ ㅡ ㅒ ㅖ ㅗ ㅛ ㅜ ㅠ ㅡ
받침자 final consonant	ㄱ ㄴ ㄷ ㄹ ㅁ ㅂ ㅅ ㅇ ㅈ ㅊ ㅋ ㅌ ㅍ ㅎ ㄲ ㅅ ㄳ ㄵ ㄶ ㄺ ㄻ ㄼ ㄽ ㄾ ㄿ ㅀ ㅄ ㅆ
로마자 대문자 roman alphabets uppercase	A B C D E F G H I J K L M N O P Q R S T U V W X Y Z
로마자 소문자 roman alphabets lowercase	a b c d e F g h i j k l m n o p q r s t u v w x y z
숫자 numerals	0 1 2 3 4 5 6 7 8 9
기본기호 basic symbols	! @ # $ % ^ & * () - + = ~ ? / . , : ;
기타기호 others	★ ◉ ◇ ■ ♠ ♥ ♣ ◎ 目 ◐ ▶ ☎ ☞ ♪

4 dimension의 약어

가로축, 세로축, 높이축을 가진 공간

3차원 (3D) 공간

여기에 시간축을 더한 것

3D 공간 중에서 애니메이션

출처: 컴퓨터인터넷IT용어대사전

글자크기 52pt
글줄사이 62pt

size 52pt
leading 62pt

첫닿자
consonant

ㄱ ㄴ ㄷ ㄹ ㅁ ㅂ ㅅ ㅇ ㅈ ㅊ ㅋ ㅌ ㅍ ㅎ
ㄲ ㄸ ㅃ ㅆ ㅉ

홀자
vowel

ㅏ ㅑ ㅓ ㅕ ㅣ ㅐ ㅔ ㅗ ㅚ ㅢ ㅘ ㅞ
ㅛ ㅜ ㅠ ㅡ

받침자
final consonant

ㄱ ㄴ ㄷ ㄹ ㅁ ㅂ ㅅ ㅇ ㅈ ㅊ ㅋ ㅌ ㅍ ㅎ ㄲ ㅆ
ㄳ ㄵ ㄺ ㄻ ㄼ ㄽ ㄾ ㄿ ㅀ ㅄ ㅆ

로마자 대문자
roman
alphabets
uppercase

A B C D E F G H I J K L M N O P Q
R S T U V W X Y Z

로마자 소문자
roman
alphabets
lowercase

a b c d e f g h i j k l m n o p q r s
t u v w x y z

숫자
numerals

0 1 2 3 4 5 6 7 8 9

기본기호
basic symbols

! @ # $ % ^ & * () - + = ~ ? / . , : ;

기타기호
others

★ ◎ ◇ ■ ♤ ♥ ♣ ◉ ▤ ◐ ▶ ☎ ☞ ♪

상대속도를 지니고 있는 좌표계

공간 x, y, z과 시간 t가 섞여

하나의 시간이 4차원 좌표계

공간을 x만으로 대표시키면

그 밖에 도달할 수 없는 선

출처: 천문학 작은사전

글자크기 52pt
글줄사이 62pt

size 52pt
leading 62pt

첫닿자
consonant

ㄱ ㄴ ㄷ ㄹ ㅁ ㅂ ㅅ ㅇ ㅈ ㅊ ㅋ ㅌ ㅍ ㅎ
ㄲ ㄸ ㅃ ㅆ ㅉ

홀자
vowel

ㅏ ㅑ ㅓ ㅕ ㅣ ㅐ ㅔ ㅗ ㅚ ㅢ ㅙ ㅞ
ㅗ ㅛ ㅡ ㅜ ㅠ ㅡ

받침자
final consonant

ㄱ ㄴ ㄷ ㄹ ㅁ ㅂ ㅅ ㅇ ㅈ ㅊ ㅋ ㅌ ㅍ ㅎ ㄲ ㅅ
ㄳ ㄵ ㄺ ㄻ ㄼ ㄽ ㄾ ㄿ ㅀ ㅄ ㅆ

로마자 대문자
roman
alphabets
uppercase

A B C D E F G H I J K L M N O P Q
R S T U V W X Y Z

로마자 소문자
roman
alphabets
lowercase

a b c d e f g h i j k l m n o p q r s
t u v w x y z

숫자
numerals

0 1 2 3 4 5 6 7 8 9

기본기호
basic symbols

! @ # $ % ^ & * () - + = ~ ? / . , : ;

기타기호
others

★ ◎ ◇ ■ ♤ ♥ ♧ ◉ ▤ ◐ ▶ ☎ ☞ ♪

마노체 2014　　　**mano 2014**
글자크기 100pt　　size 100pt

츠서ㅇ 표함하는

방향으로

즉, 그 방향으로는

!@#$% ^&*

{ [(_)] } , . ; : + < = >

지구 밖의 천체 물질을 연구

역사를 가진 의학과 더불어 가

별의 대기를 연구하는 천체화

기본이 되는 물질을 찾는 천체생

수 있는 천체는 수천 개〈천체

글자크기 61pt
글줄사이 82pt

size 61pt
leading 82pt

 늘 학문. 4,000년 이상의 긴

 오래된 학문의 하나. 예컨대

 고분자로부터 보다 더 큰 생명의

 들의 분야까지 개척. 육안으로 볼

 0개의 항성과 5개의 행성과 달

마노체 2014는 한글에 어울리는
로마자, 기호의 모양을 찾기 위해
다양한 테스트를 진행했습니다.

Mano 2014 was diversely
tested to find the most
appropriate shapes of Roman
Alphabets and symbols for
Hangeul.

로마자
roman alpaphabets

"마노체:로마자, 숫자"

"마노체:로마자, 숫자"

"마노체:로마자, 숫자"

31

권장크기
rececommended size

마노체 2014는 각각의 굵기에
따라 글꼴이 잘 보이는 크기가
다릅니다. '아주가는 마노체 2014'와
'아주굵은 마노체 2014'는 최소 46pt
이상으로 쓰는 것을 권장하며, '가는
마노체 2014', '중간 마노체 2014',
'굵은 마노체 2014'는 최소 42pt
이상의 크기로 쓰는 것을 권장합니다.

Each weight of Mano 2014
has different font size for
good legibility. Size of 46pt
and above is recommended
for Mano 2014 Extra Light
and Mano 2014 Extra Bold.
Size of 42pt and above is
recommended for Mano 2014
Light, Mano 2014 Medium and
Mano 2014 Bold.

아주가는
extra light

글자크기
60pt / 46pt

size
60pt / 46pt

화살 다이어그램

프로젝트에 필요한 작업의 상호관계.

화살표와 검사점으로 표시한 순서

계획도, 퍼트법이나 CPM 등을 분석할 때

개별 작업 순서를 네트워크로 표시하는 것.

화살 다이어그램

프로젝트에 필요한 작업의 상호관계.

화살표와 검사점으로 표시한 순서 계획도,

퍼트법이나 CPM 등을 분석할 때 개별 작업

순서를 네트워크로 표시하는 것.

화살 다이어그램

프로젝트에 필요한 작업의 상호관계.

화살표와 검사점으로 표시한 순서 계획도

퍼트법이나 CPM 등을 분석할 때 개별

작업 순서를 네트워크로 표시하는 것.

화살 다이어그램

프로젝트에 필요한 작업의 상호관계.

화살표와 검사점으로 표시한 순서

계획도, 퍼트법이나 CPM 등을 분석할 때

개별 작업 순서를 네트워크로 표시하는 것.

아주굵은
extra bold

글자크기
60pt / 46pt

size
60pt / 46pt

화살 다이어그램

프로젝트에 필요한 작업의
상호관계. 화살표와 검사점으로
표시한 순서 계획도, 퍼트법이나
CPM 등을 분석할 때 개별 작업
순서를 네트워크로 표시하는 것.

작업모음
design works

한글문, 평창동, 2000
hangeul gate, pyeongchang-dong

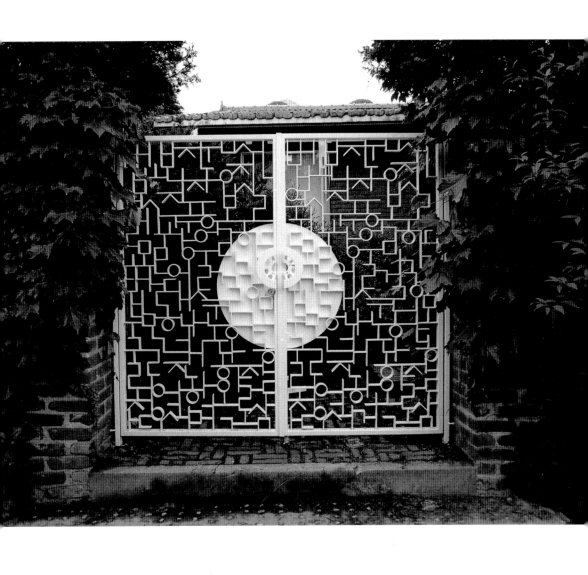

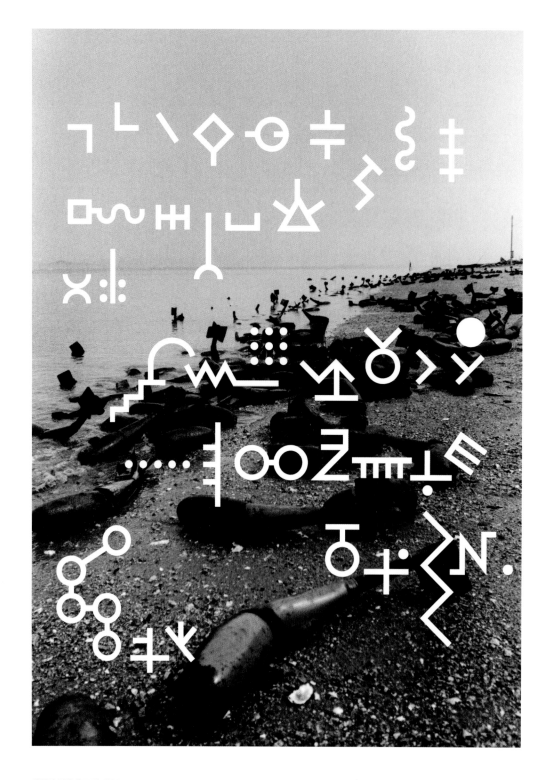

해변의 폭탄 물고기, 1999
bomb-fish on the seashore

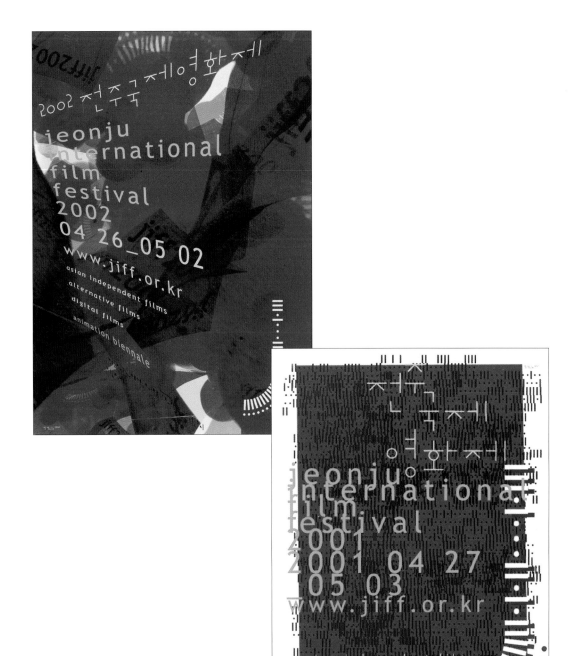

전주 국제 영화제, 2002 / 2001
jeonju international film festival

서유기, ggg 갤러리, 1999
journey to the west, ggg gallery

[身外身]

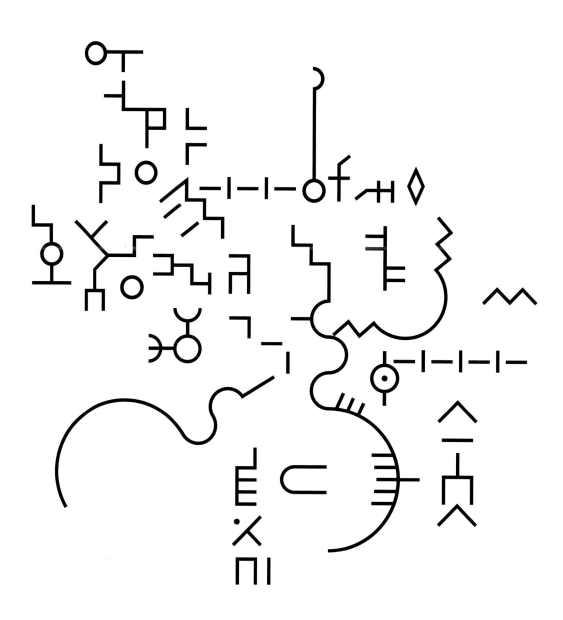

문자도, 보고서/보고서-4, 1990
letter work, bogoseo/bogoseo-4

42

생명평화결사

생명평화결사, 2005
lifepeace

전주국제영화제

jeonju international film festival

전주 국제 영화제, 2001
jeonju international film festival

ag 타이포그라피연구소
ag typograpy lab

ag 타이포그라피연구소는
(주)안그라픽스의 부설
연구소로서 2012년
설립되었습니다. 심도 깊은
연구를 바탕으로 글꼴을
멋짓고 키우며, 새로운 글꼴
문화를 만들고자 합니다.

하는 일

글꼴연구	최정호 연구, 한글 커닝 연구, 한글꼴 계보 연구, 기호활자 연구, 다국어 글꼴 연구, 섞어짜기 연구, 글꼴 데이터베이스 구축, 글꼴 관련 컨설팅, 연구 성과 발표 및 출판
글꼴 멋짓기	아모페퍼시픽 '아리따체', 국토교통부 '한길체', 대한불교조계종 '석보체' 기획 및 개발, 안상수체, 이상체, 미르체, 마노체, 둥근안상수체 개발
글꼴 디자이너 인큐베이팅	워크숍 및 세미나 개최, agFont.com을 통한 글꼴 판매 대행

걸어온 길

1985	안상수체 발표
1987	홍익대학교 타이포그라피 강의 교재 『글자디자인』 저술
1988	최정호체 원도 완성
1991	안상수체 한글과컴퓨터 아래아한글 탑재
	이상체 발표
1992	미르체 발표
1993	마노체 발표
1999	『한글디자인』 출간
2004	한글디자인연구소 안상수 활자모음
	'수(秀) 시리즈' 출시(안상수체, 미르체, 마노체, 이상체)
2005	아모레퍼시픽 '아리따 돋움' 기획 및 개발
2006	안상수체 2006 발표 및 한글과컴퓨터 아래아한글 탑재
2007	국토교통부 '한길체' 기획 및 개발
2009	『한글디자인교과서』 출간 (개정판)
2011	아모레퍼시픽 '아리따 산스(Arita Sans)' 기획 및 개발
2012	ag 타이포그라피연구소 설립
	'아리따' 레드닷 커뮤니케이션 부문 수상
	안상수체 2012 한글 그룹 커닝 특허 등록
	"안상수체 2012의 한글 그룹 커닝" 한국타이포그라피학회 소논문 발표
	안상수체 2012 발표
2013	agFont.com 오픈
	조계종 '석보체' 기획 및 개발
	둥근안상수체, 이상체 2013 발표
	『안상수체 2012 글꼴보기집』 출간
2014	아모레퍼시픽 '아리따 부리' 기획 및 개발
	『둥근안상수체 글꼴보기집』 출간
	『이상체 2013 글꼴보기집』 출간
	"불경 언해본과 한글 디자인" 한국타이포그라피학회 소논문 발표
	『한글 디자이너 최정호』 출간

ag Typography Lab
was established as an
affiliated lab of ahn
graphics in 2012.
ag Typography Lab
designs and develops
typefaces based on
in-depth studies, and
aims to create new
typeface culture and
trend.

work

typeface
research

choi jeong-ho research, hangeul kerning research,
typeface genealogy research, construction of typeface
database, presentation and publication of research results.

typeface
design

planning and development of amore pacific 'arita',
ministry of land and ocean 'hankil', jogye order 'seokbo'.
development of ahnsangsoo, leesang, mirrh, mano,
ahnsangsoo Rounded.

type designer
incubation

workshops and seminars. typeface sales agency via
agFont.com

history

1985	released ahnsangsoo
1987	wrote "letter design" for hongik university typography class
1988	completed original drawing of typeface choijeongho
1991	ahnsangsoo installed on arae-a hangul of hangeul & computer / released leesang
1992	released mirrh
1993	released mano
1999	published "Hangeul Design"
2004	released "soo series", the ahnsangsoo typeface collection by hangeul design research lab. (ahnsangsoo, mirrh, mano,leesang)
2005	planned and developed 'arita dotum' for amorepacific
2006	released ahnsangsoo 2006 and installed on arae-a hangul of hangeul & computer
2007	planned and developed 'hankil' for ministry of land, infrastructure and transport
2009	published "hangul design textbook" revised edition
2011	planned and developed 'arita sans' for amorepacific
2012	established ag Typography Lab
	won red dot communication award with arita
	registered patent for hangeul group kerning with ahnsangsoo
	presented thesis upon "ahnsangsoo 2012 hangeul group kerning" at KST
	released ahnsangsoo 2012
2013	opened agFont.com
	planned and developed 'seokbo' for jogye order of korean buddhism
	released ahnsangsoo rounded, leesang 2013
	published "ahnsangsoo 2012 type speciem"
2014	planned and developed 'arita buri' for amorepacific (2012-2014)
	published "ahnsangsoo rounded type speciem"
	published "leesang 2013 type speciem"
	presented thesis upon "the korean translation of joseon dynasty era buddhist scripture and hangeul typeface design" at KST
	published "hangeul designer choi jeong-ho"

연구원 소개

안상수
소장

그래픽디자이너, 타이포그래퍼
파주타이포그라피학교 날개
베이징 중앙미술학원 객좌교수
전 홍익대학교 시각디자인과 교수
국제그래픽연맹(AGI) 회원
한국타이포그라피학회 초대회장
구텐베르크상 수상(2007)

글꼴 안상수체, 이상체, 미르체, 마노체 등 개발
 아리따체 한길체, 석보체 등 기획 및 개발

저서 『한글디자인』 안상수, 한재준, 안그라픽스 1999
 『한글전통문양집』, 안상수, 안그라픽스, 1986

노은유
책임연구원

글꼴디자이너
한국타이포그라피학회 회원
전 활자공간 디자이너(2006-2008)

글꼴 소리체(2005), 로명체(2010) 등 개발

논문 "최정호 한글꼴의 형태적 특징과 계보 연구",
 홍익대학교 박사학위 논문, 2011
 "일본어 음성 표기를 위한 한글 표기 체제 연구",
 홍익대학교 석사학위 논문, 2008

노민지
선임연구원

글꼴디자이너
한국타이포그라피학회 회원
전 윤디자인연구소 디자이너(2010-2011)
전 활자공간 디자이너(2007-2009)

글꼴 보은체(2007), 마른굴림(2009),
 둥근안상수체(2013) 등 다수 글꼴 개발

논문 "한글 문장부호의 조형적 체계에 관한 연구",
 홍익대학교 석사학위 논문, 2013

정하린
연구원

글꼴 디자이너
한국타이포그라피학회 회원

글꼴 공구체(2014)

윤민구
연구원

글꼴 디자이너

글꼴 바른글꼴(2002), 윤슬체(2013)

researcher

ahn sang-soo
director
graphic designer, typographer
director principle of paju typography institute
visiting professor of china central academy of fine arts
former professor of visual communication design, hongik
university
AGI (alliance graphique internationale) member
first president of KST (korean society of typography)
won gutenberg award (2007)

typeface developed ahnsangsoo, leesang, mirrh,
mano, etc. planned and developed arita,
hankil, seokbo, etc.

book "hangeul design" ahn sang-soo,
han jae-joon, ahn graphics, 1999
"book of korean traditional patterns"
ahn sang-soo, ahn graphics, 1986

noh eun-you
chief
researcher
type designer
KST member
former designer of type-space (2006-2008)

typeface soriche (2005), rohmyeong (2010), etc.

thesis a study on the morphological characteristics
and lineage of choi jeong-ho's hangeul
typeface (hongik university ph.D. thesis, 2011)
a study on the hangeul phonetic alphabet
system for phonetic transcription of Japanese
(hongik university MFA thesis, 2008)

noh min-ji
senior
researcher
type designer
KST member
former designer of yoon design (2010-2011)
former designer of type-space (2007-2009)

typeface boeun (2007), mareun gulim (2009),
ahnsangsoo rounded (2013), etc.

thesis a study on formative system of hangeul
punctuation mark (hongik university MFA
thesis, 2013)

jung ha-rin
researcher
type designer
KST member

typeface tool (2014)

yoon min-goo
researcher
type designer

typeface bareunfont (2002), yoonseul (2013)

47

글꼴정보
font information

사용권장 os

windows xp
windows vista
windows 7
windows 8
mac os × 10.6 (snow leopard)
mac os × 10.7 (lion)
mac os × 10.8 (mountain lion)
mac os × 10.9 (mavericks)
mac os × 10.10 (yosemite)

메모리

메모리 1GB 이상(권장)
하드디스크 50MB

글꼴 포맷

OTF (win/mac)

글자 수

한글　　　11,172자
로마자　　94자
기호활자　989자

PDF 임베딩

인쇄용 PDF 임베딩을 지원합니다.

출력 상한선

문자 해상도 1200dpi
컬러 이미지 200dpi

글자 너비 정보

비례너비

내부 코드

유니코드

제품 특징

mac os x classic 환경에서 사용할 수
없습니다. 한컴오피스 2007과 같이 OTF를
지원하지 않는 모든 소프트웨어에서는 호환되지
않습니다. (글꼴 목록에서 보이지 않습니다.)
quark xpress와 같이 고정 너비만을 지원하는
모든 소프트웨어에서는 호환되지 않습니다.

글꼴 구매

agFont.com

recommended os
windows xp
windows vista
windows 7
windows 8
mac os × 10.6 (snow leopard)
mac os × 10.7 (lion)
mac os × 10.8 (mountain lion)
mac os × 10.9 (mavericks)
mac os × 10.10 (yosemite)

memory
memory 1GB and above
(recommended)
hard disk 50MB

font format
OTF (win/mac)

no. of letters
hangeul 11,172 letters
roman alphabet 94 letters
symbol 989 letters

PDF embedding
supports print PDF embedding

print limit
letter resolution 1200dpi
color image 200dpi

letter width
proportional spaced type

inner code
unicode

special features
inapplicable in max os x classic.
not compatible with software not
supporting OTF, such as hancom
office 2007. (typeface unapparent
in font list) not compatible with
software supporting only mono-
spaced type, such as quark xpress.

online font store
agFont.com

	macintosh 환경	OTF 지원	PDF 임베딩 지원	비례너비 지원
권장 프로그램	adobe indesign cs3 이상	○	○	○
	adobe photoshop cs3 이상	○	○	○
	adobe illustrator cs3 이상	○	○	○
	iwork page '09 이상	○	○	○
	iwork keynote '09 이상	○	○	○
제한적 사용을 권함	텍스트 편집기	○	임베딩 기능 없음	○
	windows 환경	OTF 지원	PDF 임베딩 지원	비례너비 지원
권장 프로그램	adobe indesign cs3 이상	○	○	○
	adobe photoshop cs3 이상	○	○	○
	adobe illustrator cs3 이상	○	○	○
	ms워드 2010 이상	○	○	○
	ms파워포인트 2010 이상	○	○	○
제한적 사용을 권함	한컴오피스 2010 이상	○	×	○
	메모장	○ (vista 이상)	임베딩 기능 없음	○ (vista 이상)
	워드패드	○ (vista 이상)	임베딩 기능 없음	○ (vista 이상)

라이선스 기본	인쇄물 제작용	출판물: 도서, 정기간행물 등	
		광고물: 신문광고, 잡지광고, 지면광고 등	
		기타: 브로슈어, 카탈로그, DM, 전단, 포스터, 캘린더, 매뉴얼 등	
		*CI, BI 등 로고타입 및 온라인 임베딩용 제외	
	웹 이미지 제작용	웹 이미지를 제작할 때(로고타입 제외)	
		웹 디자인: 웹 이미지, 웹 배너광고, 이메일 등	
		기타: 웹툰, e-카탈로그, 전자 브로슈어, 뉴스레터 등	
	앱 이미지 제작용	애플리케이션에 사용되는 이미지 *임베딩용 제외	
	일반 문서 작성용	일반 문서 작업	
라이선스 1	간판	옥외 광고(간판, 표지판, 안내판) 등	
라이선스 2	아이덴티티(CI, BI)	회사명, 브랜드명, 상품명, 로고타입, 마크	
별도 문의 agFont@ag.co.kr	영상물	모든 영상의 자막 및 그래픽에 사용될 때	
		방송관련: 지상파, 케이블, DMB, 위성 방송, 지하철 방송, 인터넷 방송 등	
		영화관련: 영화 본편, 영화 예고편, 애니메이션, DVD, 비디오 등	
		e-learning 콘텐츠: 동영상 강좌, 플래시·강좌 등	
		기타: tv-cf, 뮤직비디오, 홍보 동영상, 전시 동영상, 온라인 동영상 등	
	임베딩용	e-book	도서, 잡지, 신문, 만화책, 보고서 등을 e-book 콘텐츠(e-pub, PDF)등으로 제작
		애플리케이션	애플리케이션 UI 및 임베딩용
		게임	게임 관련 기기(온라인게임, 모바일게임, 비디오게임) 탑재 및 패키지, 콘솔, 아케이드 등의 제작
		전자기기	가전기기, 통신기기, mp3플레이어, PMP, 프린터기, 전자사전, 셋톱박스, 홈네트워크시스템, 내비게이션 및 하이패스 기기 등과 각종 디바디스에 탑재
		웹	웹 UI 및 웹 서버용 폰트로 사용하는 경우
		기타	폰트 파일을 탑재하거나 서버를 통해 공유하는 서비스의 경우
			전광판 및 안내시스템기기(시스템), ATM기기 및 자동화시스템 등
	상업용 제품 개발		사용권 범위에 포함하지 않는 상업용 제품을 개발하는 경우
			한글 쪽자 활용 제품: 티셔츠, 스탬프, 열쇠고리, 머그잔, 스티커, 생활용품, 문구류
			온라인 판매용 2차 제작 결과물: 웹용 스킨, 메뉴바 등

50